THÉORIE
DE LA LUMIERE,
APPLICABLE AUX ARTS,
ET PRINCIPALEMENT A LA PEINTURE

Par M. PALMER.

A PARIS,

Chez
{
HARDOUIN & GATTEY, Libraires de S. A. S. Madame la Duchesse D'ORLÉANS, au Palais Royal.

Et chez M. QUINQUET, Maître en Pharmacie, rue du Marché aux Poirées à la Halle.
}

1786.

THÉORIE
DE LA LUMIERE,
APPLICABLE AUX ARTS.

INTRODUCTION.

LA matiere que j'entreprends de traiter étant abfolument neuve, je dois m'attendre à beaucoup d'objections dont la plupart font fondées.

Comment? (me dira-t-on) entreprendre de renverfer un fyftême accrédité, appuyé de preuves irrévocables, adopté de tous les favans, & démontré depuis un fiecle.

Le titre feul de mon Ouvrage eft mon approbation, & fi j'ai produit une théorie de lumiere applicable aux Arts, j'ai répondu d'avance à toutes les objections poffibles.

Nous fommes au dix-huitieme fiecle, prefque tous les Arts font portés au plus haut degré, non-feulement la Phyfique les a aidés de fes

moyens; mais elle est descendue jusques dans les détails minutieux des métiers les plus vils.

Cependant le plus beaux des Arts libres (la Peinture) le plus utile des Arts mécrantilles (la Teinture), & généralement tous les Arts & métiers qui traitent des surfaces colorées: sont encore dans la plus grande obscurité relativement à la partie Physique de leur travail. Commencez par justifier de ce reproche cette théorie accréditée & respectable; & prouvez qu'il est impossible d'établir aucun rapport entre le travail matériel de la lumiere & la théorie Prismatique.

On répond à cela:

Quand les Peintres nous ont consulté ainsi que les Teinturiers, & autres: nous leur avons dit, que la réunion des couleurs forme le blanc ainsi que nous l'avons toujours démontré dans nos Cabinets.

Qu'est-il résulté de-là?

Que le Peintre voyant absolument le contraire sur sa palette: s'est persuadé que le coloris ne peut-être que le fruit du génie, & qu'il n'est soumis à aucune démonstration; d'après cela se fatigue pour imaginer des teintes, & met un tems considérable pour se forme

à la couleur, ce qui ne lui réuſſit pas toujours. Cette non réuſſite auſſi-bien que ſes ſuccès le confirment de plus en plus dans ſon opinion, & lui font prendre pour génie, ce qu'on peut appeller de bonne foi un tatonnement fort haſardeux, le vrai génie du coloris conſiſtant dans les oppoſitions des teintes, leur harmonie & leur beau choix; & non dans la recherche pénible de ces teintes ſur la palette, qui n'eſt abſolument que le métier de la peinture, qui juſqu'ici a été une affaire de pure habitude, & qui peut devenir le fruit d'une combinaiſon ſûre.

Le Teinturier de ſon côté dit : ces MM. les Phyſiciens ont beaucoup d'eſprit : mais a les entendre on teindroit une étoffe en blanc à force d'y mettre des couleurs, & ſi (comme ils diſent) le blanc les renferme toutes, que n'imaginent-ils quelques débouillis pour ôter celles qui ſont de trop, & ne laiſſer que celles dont on a beſoin, ce ſeroit la plus belle découverte du monde, & la plus lucrative; car il ne faudroit plus ni indigo ni cochenille.

Que répondre à cela?

Voilà cependant l'état actuel des Arts colorans relativement à la Phyſique. Un tableau,

une étoffe colorée font deux fuperbes expériences d'optique, & la Phyfique ne les explique pas.

L'Art du Peintre, ainfi que du Teinturier, eft de travailler fur la lumiere & de la modifier de toutes les manieres poffibles ; elle eft réellement leur matiere premiere, & ils ne la connoiffent pas. Par une fatalité bifarre ces Arts font exclus du fanctuaire des fciences. Que faut-il pour les y rappeller ?

Bien peu de chofe.

Admettons que la réunion complette des couleurs primitives donne le noir, & que les furfaces colorées & colorantes n'ont que l'action deftructive de la lumiere ; dès l'inftant on nous écoutera.

Le Peintre dira : vous avez raifon, fans favoir tout cela j'ai toujours fait fur ma palette des gris, des bruns & même des noirs par le feul mélange des couleurs.

Le Teinturier dira de fon côté, c'eft très-vrai ; nous pouvons teindre en noir avec les couleurs, & faire toutes fortes de rembrunis, & nous ne blanchiffons les étoffes qu'en ôtant les couleurs qui font deffus.

Voilà qui eft bien pour les Arts ; mais le

Physicien, dont les prétentions sont totalement opposées, a droit de dire : expliquez-moi pourquoi je vois des couleurs au moyen du Prisme, & pourquoi ces couleurs réunies forment du blanc ?

Cette tâche me semble la moins difficile à remplir, vu que je parle à l'homme instruit & dénué de prévention ; qu'il me sera facile de lui prouver que la lumiere & les causes qui la détruisent sont deux choses différentes. Que les couleurs n'étant que des sensations négatives du rayon qui leur est analogue, il importe peu qu'elle cause détruit ou écarte un ou plusieurs rayons de la lumiere ; que toutes les fois que ces rayons manqueront, on aura sensation de leur couleur : que pour être transportés plus loin, ils ne sont pas détruits, & qu'en les ramenant en une seule place, on récompose un faisceau de lumiere.

Qu'enfin on doit examiner la différence des opérations, & qu'il y en a beaucoup entre détruire les rayons de la lumiere par des surfaces colorées, & obtenir du noir par leur destruction complette : ou déplacer ces mêmes rayons par le Prisme, obtenir des sensations de couleurs par leur absence locale, & re-

former de la lumiere blanche par leur réunion, c'est ce qu'on peut appeler travailler la lumiere en plus, & en moins.

Un seul point de ma théorie sera longtems un grand obstacle dans l'esprit des personnes qui ne jugent les choses que par la maniere d'en parler. On se familiarisera difficilement avec l'idée de voir négativement les couleurs malgré toutes les démonstrations possibles; & de dire je vois bleu, parce que le bleu est détruit.

En remontant à l'origine de l'expression, il est aisé de voir que c'est une suite de la premiere erreur. On détruit cette premiere erreur, mais l'habitude du langage reste, & forme toujours un contraste frappant ainsi que nous le voyons encore dans le mouvement diurne de la Terre; tout le monde dit, même les Savans le lever, le coucher, & la marche du soleil.

Cette observation est dans ma Théorie des couleurs & de la vision imprimée en 1777, & je me répéte, ainsi que je le ferai encore quelquefois par la suite, vu que ce premier Ouvrage contient tout l'essentiel de ma Théorie, & que je m'y réfere, tant pour cette raison, que pour prendre date d'antériorité sur ce qui a été

dit & écrit d'après sans que l'on m'ait cité.

Comme je ne veux cependant pas, pour avoir écrit en 1777, une théorie de 60 pages, m'arroger le mérite de quelques volumes qui ont été faits depuis : voici le sommaire de mes prétentions.

1°. Avoir réduit le nombre des rayons primitifs à trois : bien des Auteurs l'ont soupçonné avant moi, & même prouvé.

2°. Avoir absolument le premier démontré, que les couleurs ne sont vues que négativement, par l'absence du rayon qui leur est analogue, & que leur réunion forme le noir.

3°. Avoir absolument le premier créé une Théorie de lumiere applicable aux Arts, & qui soumet à des démonstrations géométriques toutes les modifications de la lumiere.

4°. Avoir pareillement le premier concilié les effets du Prisme avec ceux des couleurs matérielles.

Tous ces principes sont consignés d'une maniere très-claire dans l'Ouvrage ci-dessus dont la date ne peut être équivoque, puisque la traduction imprimée en France est accompagnée d'un privilege du Roi du 23 Avril 1777.

Si quelqu'un prétend à une antériorité sur

moi, je le prie de se nommer publiquement, & de citer l'ouvrage qui fait son titre.

Je prends la liberté d'observer qu'on ne doit pas faire rejaillir sur moi les discussions désagréables que quelques points de ma Théorie ont occasionnées entre plusieurs savans & auxquelles je n'ai eu ni directement ni indirectement part.

J'observe pareillement qu'en lisant avec attention l'Ouvrage que je viens de citer, on sera bien éloigné de me reprocher l'enthousiasme avec lequel quelques-uns de mes sectateurs ont prétendu pulvériser l'ancienne Théorie.

En combattant l'immortel Newton dois-je oublier qu'il a le premier ouvert la carriere dans laquelle j'ai l'honneur de me mesurer avec lui, & qu'il m'a fourni les armes convenables.

Quoi qu'il me soit peu nécessaire d'entrer dans aucun détail sur l'utilité de ma Théorie, comme je m'attends d'avance à entendre dire par bien des personnes *à quoi bon tout cela ? Qu'importe qu'on voie les couleurs d'une façon ou de l'autre, les grands Maîtres ont bien prouvé qu'on peut se passer de Théorie*, & comme je me fais un devoir de répondre à tout, je dirai :

Que de tout tems il y a eu des génies supé-

rieurs, qui ont deviné & même créé leur Art eux-mêmes, & qui, n'ayant pu, ou voulu publier leurs principes ou leur maniere, ont replongé l'Art après eux dans son premier état d'obscurité; laissant aux autres le soin de le deviner à leur tour. De-là ces chefs-d'œuvres que l'on admire, & qu'on imite si difficilement Qu'on juge d'après cela quelle sagacité, il faut pour s'initier dans cet Art, & combien les Peintres d'un grand mérite ont eu de difficultés à vaincre. S'ensuit-il de-là qu'on doive s'astreindre à ces mêmes difficultés, & voguer sans Boussolle, parce que les premiers navigateurs n'en avoient pas.

En admettant encore que la Peinture, la Teinture, & bien des Arts, puissent remplacer par une longue habitude, tout ce que la Théorie peut donner de renseignemens, il est des Arts pour lesquels elle est indispensable, tels que la Chymie.

Il me semble qu'il est essentiel pour un Chymiste de savoir qu'un résultat coloré est composé de telles & telles couleurs, & de tant de parties blanches, deviner par-là la nature des substances métalliques, & autres; savoir pareillement que tel objet qui lui semble noir

peut être d'une couleur très-diftincte éclaircj par le blanc, & expliquer enfin pourquoi le mélange de diverfes liqueurs colorées forme de l'encre fans action chymique des unes fur les autres.

Je ne m'étendrai pas davantage fur les preuves de l'utilité de cette Théorie. Il me fuffit d'avoir cité un feul fait, & je laiffe d'ailleurs aux perfonnes guidées par la néceffité ou le raifonnement, le foin d'en faire l'application.

THÉORIE
DE LA LUMIERE,
APPLICABLE AUX ARTS.

PRINCIPES.

1°. IL n'exiſte que trois **rayons dans la** lumiere : le jaune, le rouge, & le bleu.

2°. Les ſurfaces colorées n'ont que l'action deſtructive du rayon qui leur eſt analogue. Ainſi une ſurface colorée en jaune détruit le rayon jaune : une en rouge le **rayon rouge**, & une en bleu le rayon bleu.

3°. Suivant ce deuxieme principe les ſurfaces colorées n'ayant que l'action deſtructive de la lumiere, ne peuvent être vues qu'autant qu'elles ſont accompagnées de blanc, & dès

l'inſtant qu'elles ſont totalement privées de blanc, elles deviennent noires n'ayant aucune qualité réflechiſſante de la lumiere.

4°. Pour le travail des ſurfaces colorées, trois couleurs, & le blanc ſuffiſent pour produire toutes les teintes poſſibles.

5°. Une ſurface totalement blanche réflechit la lumiere pure, & ſans décompoſition: par la raiſon qu'elle eſt dénuée de tout principe colorant.

6°. Une ſurface noire eſt un aſſemblage parfait des trois couleurs primitives privées de blanc: ces trois couleurs, détruiſant complétement les trois rayons primitifs, opèrent une négation abſolue de lumiere.

Avant de paſſer à la démonſtration de ces principes, je crois qu'il eſt eſſentiel de définir ce que c'eſt qu'une ſurface colorée.

Une ſurface colorée eſt une ſurface d'un corps quelconque qui, par ſa diſpoſition, & l'arrangement de ſes molécules, détruit en tout ou en partie un ou pluſieurs rayons, & donne à l'œil des ſenſations modifiées de la lumiere.

Deux cauſes peuvent concourir à rendre une ſurface colorée.

1°. L'application des particules colorantes.

2°. Le dérangement des molécules de cette furface.

Les particules colorantes s'appliquent de deux manieres fur les furfaces ; par la Peinture & par la teinture, & fe divifent en deux claffes : les opaques & les tranfparentes.

Ces particules colorantes font elles-mêmes un amas de furfaces qui ont la qualité deftructive de tel ou tel rayon.

Lorfqu'on applique une couleur opaque fur un corps : c'eft une furface matérielle qui vous dérobe entiérement la vue de celle du corps coloré.

Quand c'eft une couleur tranfparente elle vous laiffe entrevoir plus ou moins la furface du corps : ces couleurs jouent un grand rôle dans la Peinture par les effets finguliers qu'elles produifent.

Dans la Teinture, prefque toutes les couleurs font tranfparentes & ne font fenfibles que par les points blancs de l'étoffe qui ne font pas couverts.

Par le feul dérangement des molécules d'une furface, on peut lui donner la qualité deftructive de tel ou tel rayon fans aucune addition, & après des fenfations colorées.

C'est par ce moyen que l'acier poli devient au feu d'abord jaune, ensuite rouge, puis bleu. C'est cette cause qui rougit les écrevisses; change la nuance des couleurs, opere le phénomene des encres sympathiques, &c.

PREMIER PRINCIPE.

Il n'existe que trois rayons dans la lumiere: le jaune, le rouge & le bleu.

EXPÉRIENCE PREMIERE.

D'un seul Prisme ou de trois Prismes différens, réunissez au moyen du miroir les trois rayons jaune, rouge & bleu.

RÉSULTAT.

Vous obtiendrez un foyer de lumiere blanche.

Comme ce principe est généralement reconnu, je me contente d'indiquer cette seule expérience.

SECOND PRINCIPE.

Les surfaces colorées n'ont que l'action destructive du rayon qui leur est analogue ; ainsi, une surface colorée en jaune détruit le rayon jaune; une en rouge le rayon rouge, & une en bleu le rayon bleu.

TROISIEME

TROISIEME PRINCIPE.

Suivant ce deuxieme principe les surfaces colorées n'ayant que l'action destructive de la lumiere, ne peuvent être vues qu'autant qu'elles sont accompagnées de blanc, & dès l'instant qu'elles sont totalement privées de blanc, elles deviennent noires, n'ayant aucune qualité réflechissante de la lumiere.

EXPÉRIENCE II.

Prenez du bleu de Prusse très-foncé ; il vous paroîtra presque noir. Mêlez-le avec du blanc d'Espagne, & broyez-le fin.

RÉSULTAT.

Vous le verrez d'un beau bleu plus ou moins intense suivant la quantité de blanc que vous aurez ajouté : broyez ce bleu ainsi éclairci à l'huile.

RÉSULTAT.

Il vous paroîtra noir, mêlez-le avec du blanc de plomb.

RÉSULTAT.

Vous le reverrez bleu.

EXPLICATION.

Les surfaces colorées ayant seulement la qualité absorbante de leur rayon, & ne réfléchissant pas les autres, ne peuvent donner aucune sensation distincte de leur couleur, quand elles sont privées de blanc : ainsi que le bleu de Prusse de l'expérience dans son état primitif : en y ajoutant du blanc, on l'a rendu visible en renvoyant à l'œil les rayons qu'il ne détruit pas, & qui sont alors réflechis par les points blancs, ce qui donne une sensation distincte de la destruction plus ou moins grande du rayon bleu. En le broyant à l'huile (1), on a détruit le blanc; le bleu a reparu noir : en y ajoutant de nouveau blanc, il a paru bleu.

On voit dans cette expérience que cette

(1) L'huile fait disparoître les blancs de craie, chaux & autres qui ne sont pas métalliques; c'est ce qui donne à la Peinture en huile cette supériorité de vigueur dans les ombres, en obscurcissant des laques, stils de grain, & autres couleurs dont les bases sont des blancs terreux.

couleur n'a subi aucune altération chymique, & qu'elle n'a paru alternativement noire que par la privation du blanc : preuve évidente qu'elle n'a pas la qualité réflechissante du rayon bleu, mais bien sa qualité destructive : car si les couleurs réflechissoient le rayon de leur teinte, la vivacité de cette teinte augmenteroit avec leur intensité, ce qui n'arrive jamais.

EXPÉRIENCE.

Prenez du même bleu que ci-dessus : ajoutez autant de laque carmine très-foncée, & broyez ensemble à sec.

RÉSULTAT.

Ce mélange vous paroîtra violet noir, à cause du peu de blanc qui accompagne la laque carmine.

Ajoutez du blanc d'Espagne.

RÉSULTAT.

Le mélange vous paroîtra d'un violet vif.
Broyez à l'huile.

RÉSULTAT.

Le mélange paroîtra noir.

Ajoutez du blanc de plomb.

RÉSULTAT.

Le mélange reparoîtra violet.

EXPÉRIENCE IV.

A un mélange de bleu & rouge comme ci-dessus : ajoutez un tiers de laque jaune très-foncée.

RÉSULTAT.

Le mélange sera d'un gris presque noir.
Ajoutez du blanc d'Espagne.

RÉSULTAT.

Le mélange sera d'un gris plus ou moins clair suivant la quantité de blanc.
Broyez à l'huile.

RÉSULTAT.

Le mélange paroîtra très-noir : ajoutez du blanc de plomb.

RÉSULTAT.

Le mélange redeviendra gris, & ce gris sera plus ou moins parfait en raison de ce qu'on aura mieux saisi la proportion des surfaces

colorantes relatives à chaque rayon.

S'il y a excès de bleu le gris sera bleuâtre ; parce qu'on détruit plus du rayon bleu que des autres : ce défaut de proportion n'est pas sensible quand les couleurs sont privées de blanc par la raison que j'ai détaillée ci-devant mais lorsqu'on éclaircit suffisamment le mélange, il devient sensible. Il est très-aisé d'y remédier d'une maniere combinée, & d'obtenir les nuances de bruns, gris & autres à volonté ; étant une fois au fait des modifications de la lumiere.

Je vais les décrire.

QUATRIEME PRINCIPE.

Pour le travail des surfaces colorées trois couleurs & le blanc, suffisent pour produire toutes les teintes possibles.

Il n'existe que trois modifications ou destructions différentes de la lumiere ; savoir :

La modification simple.

La modification double.

Et la modification triple.

La modification simple ne produit que trois couleurs ; savoir, jaune, rouge & bleu &

couleurs n'ont qu'une teinte absolue, étant opérées par la destruction d'un rayon seul.

Ainsi le jaune primitif ne doit être ni orangé, ni verdâtre, telle est dans la gouache la gomme gutte.

Le rouge ne doit être ni orangé ni violâtre tel est le carmin.

Le bleu ne doit être ni verdâtre ni violâtre; tel est le bleu de Prusse.

Ces teintes primitives peuvent être plus ou moins claires : mais ne doivent pas changer de ton, autrement elles ne seroient plus des modifications simples.

MODIFICATION DOUBLE.

Cette modification ne produit que trois classes de couleurs qui sont l'orangé, le verd & le violet.

Je l'appelle double, parce qu'elle s'opere par la destruction de deux rayons; & comme la proportion de ces rayons peut varier beaucoup, elle donne une quantité de nuances indépendamment des dégradations formées par le blanc.

Ainsi, on met dans la classe des orangés, toutes les teintes comprises depuis le

jaune rougeâtre, jufqu'au rouge jaunâtre.

Dans la claffe des verds : depuis le jaune verdâtre, jufqu'au bleu verdâtre.

Et dans la claffe des violets depuis le rouge violâtre, jufqu'au bleu violâtre.

Ces teintes éclaircies, par le blanc doivent donner leurs dégradations dans la même proportion, & ne différer que par plus ou moins d'intenfité.

MODIFICATION TRIPLE.

Cette modification qui eft la plus riche de toutes, puifqu'elle donne tous les noirs, les bruns & les gris, ne produit cependant qu'une feule couleur, c'eft le noir.

Dès que la deftruction des rayons eft triple & complette, on obtient un noir parfait; ce noir dégradé avec le blanc donne des gris purs, & qui n'offrent aucune fenfation colorée.

Dès qu'il eft accompagné d'une couleur fenfible, alors on peut le regarder comme une modification triple, unie à une modification double ou fimple, & c'eft alors du noir join à une teinte quelconque.

Cette claffe de teintes eft immenfe & les moyens de les produire font à l'infini. De-là

cette richesse inépuisable de la palette, d'autant plus étendue que le mêlange d'une infinité de couleurs qui, par elles-mêmes, sont déjà des bruns & des gris, ne peut produire que d'autres bruns, & gris.

Il ne faut pas cependant regarder cette immensité des teintes comme incalculable, & devant être toujours le fruit du hasard.

Toutes ces teintes qui effrayent par leur variété se réduisent à six classes.

Les trois premieres sont le jaune, le rouge, & le bleu primitifs, accompagnés de plus ou moins de noir. Ces teintes depuis leur plus grand état d'intensité jusqu'à leur plus grand affoiblissement par le blanc, donneront de bruns & des gris jaunâtres, rougeâtres & bleuâtres.

Les trois secondes classes sont, l'orangé, le verd & le violet; ces teintes & leurs dérivés accompagnés de plus ou moins de noir, donneront depuis leur plus grand état d'intensité jusqu'à leur plus grand affoiblissement des bruns & des gris, rousseâtres, verdâtres & violâtres.

Les Peintres objecteront que l'on obtient la plupart de ces teintes sans employer de noir; je suis très-fort de leur avis: mais ils com-

posent du noir par le mélange, & vois comment.

EXPÉRIENCE V.

Faites un mélange de douze parties de rouge, & six parties de bleu.

RÉSULTAT.

Le mélange sera violet.
Ajoutez six parties de jaune.

RÉSULTAT.

Le mélange sera brun, rouge, & éclairci avec le blanc donnera un gris rougeâtre.

EXPÉRIENCE VI.

Prenez six parties de rouge, & six parties de noir.

RÉSULTAT.

Le mélange offrira les mêmes teintes que le précédent.

EXPLICATION.

En introduisant dans le premier mélange six parties de jaune, ces six parties unies à six de bleu, & six de rouge ont opéré une destruction triple qui a produit six parties de noir

D'après cette expérience, que l'on peut répéter fur toutes les teintes imaginables, il est aifé de fe convaincre que le travail des bruns & des gris qui eft le dédale de la Peinture, n'eft autre chofe que la compofition de plus ou moins de noir dans le mêlange, accompagnée d'un excédent de couleurs fenfibles, & ces couleurs fe réduifent à fix, ainfi que je l'ai dit plus haut. Leur combinaifon s'étend très-loin, & produit une variété de teintes que l'on a jufqu'ici évalué vaguement à des milliers, mais qu'il eft aifé de foumettre à des bornes géométriques (1).

(1) J'ai annoncé déjà, & je m'occupe préfentement d'un tableau général de toutes les nuances réfultantes de la combinaifon des trois couleurs primitives : d'abord dégradées fimplement, enfuite prifes deux à deux & trois à trois, & dégradées dans des proportions calculées.

Ce Tableau comportera 2160 petits carreaux peints, & rangés en ordre avec des numéros, des renfeignemens fur l'ordre de proportion de la couleur dans chaque teinte.

Ces Tableaux étant parfaitement femblables, peuvent fervir de table univerfelle pour l'indication des couleurs : en démontrant ce qui domine dans telle ou telle teinte, & ce qu'il faut pour l'amener à telle ou telle autre.

Les fciences & le commerce y trouveront un moyen de correfpondre facilement fur les objets colorés, en défignant feulement les numéros du Tableau.

La Chymie y trouvera fur le champ un renfeignement jufte fur les réfultats colorés qui l'embarraffent fouvent.

Les Peintres m'objecteront encore que l'ex‑
périence & le maniement de la palette prou‑
vent que les bruns & gris doivent être com‑
posés de diverses couleurs pour avoir la teinte
nécessaire.

Je réponds que je ne traite dans ce moment‑
ci que la partie théorique de la chose : quoique
je démontre & imite toutes les teintes avec
trois couleurs & le blanc, je ne peindrois pas
habituellement avec ces mêmes couleurs ; celles
de la palette vues comme couleurs matérielles,
doivent avoir d'autres qualités que leur action
sur la lumiere ; c'est ce que je traiterai d'une
maniere plus étendue dans un ouvrage à part.

J'observerai cependant que les gris & bruns
formés sans le secours du noir, & par le mé‑
lange des couleurs brillantes, sont beaucoup
plus légers, & beaucoup plus vifs à l'œil que
ceux dans lesquels il entre du noir.

En voici la raison.

Le noir pur a une action très-uniforme sur
la lumiere, & cette uniformité fait que les
teintes que l'on compose avec, donnent à l'œil
une sensation tranquille & triste qui refroidit
la vue, sans qu'on en devine la cause.

Les noirs, bruns & gris composés par le

mélange des couleurs, préfentent une infini de pe ites facettes colorées, perceptible à la loupe, qui, détruifant la lumiere d'une maniere variée, lui donne une fcintillation imperceptible, & animent la vue.

Ce noir ainfi compofé par le choix des couleurs les plus belles & les plus folides, a le grand avantage de pouvoir fe mêler dans toutes les teintes fans les falir.

Cet avantage & quelques autres raifons m'ont déterminé à profcrire entiérement de mon Ecole les noirs ordinaires.

1°. Leur défaut de tranfparence qui les met dans le cas de recouvrir les couleurs avec lefquelles on les mêle, & de les abforber.

2°. Ce font des corps charbonneux très-phlogiftiques, en état de révivifier les chaux métalliques, & de noircir de plus en plus les tableaux.

Je ne prétends pas cependant blâmer la méthode de prefque tous les maîtres qui employent des noirs avec le plus grand fuccès, mais ce qui réuffit dans les mains d'un habile homme, étant fouvent très-dangereux dans celle d'un Ecolier, mon but eft de fauver à mes Eleves le plus que je peux des difficultés

du coloris : vu que j'exige d'eux des tableaux bien colorés, & non des tours de force.

Je donnerai dans l'ouvrage dont j'ai parlé des renseignemens positifs sur les moyens de former les différens noirs indestructibles, & d'après cela tous les bruns, gris, &c. qui en dérivent.

Indépendamment de cela, je donne des cours dans lesquels je démontre non-seulement la théorie que je donne présentement : mais encore les diverses combinaisons de couleurs relatives aux Arts.

CINQUIEME PRINCIPE.

Une surface totalement blanche réfléchit la lumiere pure, & sans décomposition, par la raison qu'elle est dénuée de tout principe colorant.

On entend par une surface blanche, une surface quelconque non colorée, & qui donne à l'œil une sensation de clarté uniforme, en lui renvoyant un faisceau de lumiere plus ou moins fort, mais non décomposé.

Le blanc n'est que de pure convention ; car il n'existe réellement ue des surfaces grises relativement au blanc absolu.

Un habit de drap très-blanc est d'un gris roux près d'une veste de bazin, qui elle-même est jaunâtre à côté d'une chemise de baptiste qui paroîtroit d'un gris bleu contre de la neige.

Les blancs de la Peinture en huile sont gris auprès de ceux de la détrempe, & du pastel : c'est la seule cause qui a donné une sorte de mérite à ces dernières manieres de peindre, dénuées d'ailleurs de la vigueur & de la solidité de l'huile. Les clairs du pastel étant opérés par un blanc plus beau, les sensations colorées sont plus distinctes, & le tableau offre à l'œil un ensemble lumineux qui n'a pas besoin comme les clairs de la Peinture en huile, de la magie des oppositions.

Pour revenir à notre principe, une surface blanche n'a qu'une action uniforme & non destructive de la lumiere : cette surface pour être en cet état, doit être privée le plus possible de points colorans, & la pratique a démontré de tout tems qu'on n'a obtenu des surfaces blanches qu'en détruisant les couleurs: soit par l'action du soleil, du soufre & des différentes lessives; & comme l'extraction des couleurs n'est pas radicalement possible dans bien des corps, de-là sont venus les blancs de

toutes les especes tels que le blanc mât, le blanc de lait, d'azur, &c. qui sont tous des couleurs naissantes, & que souvent on est obligé de teindre, cette opération s'appelle teindre en blanc dans bien des Fabriques.

Il est constant que l'on blanchit les étoffes rousses, ainsi que le linge, en y ajoutant du bleu, ce qu'on appelle azur; la raison en est simple; le roux est un gris jaune & rouge, en ajoutant du bleu, on complette la destruction uniforme, & on a alors un gris moins sensible.

C'est ainsi qu'on blanchit les verres qui ont une légere teinte de couleur : en ajoutant les couleurs qui leur manquent pour en faire du gris incoloré.

Il arrive souvent dans la Peinture qu'en mêlant des couleurs avec le blanc on fait plus blanc que le blanc pur. Cela n'est pas réellement vrai, ainsi qu'on le sait bien : mais cela le paroît ; par la raison qu'on fait alors un gris qui, plus opposé aux teintes accessoires, tranche davantage & devient plus piquant.

SIXIEME PRINCIPE.

Une surface noire est un assemblage parfait des trois couleurs primitives privées de blanc. Ces trois couleurs détruisant complettement les trois rayons primitifs, operent une négation absolue de lumiere.

EXPÉRIENCE VII.

Prenez un morceau de drap bleu de Roi, joignez-y un morceau de drap blanc, & teignez-les tous deux en rouge avec la cochenille par les procédés usités.

RÉSULTAT.

Le drap bleu devient violet, & le drap blanc, rouge.

EXPLICATION.

Le drap bleu comportoit une qualité destructive du rayon bleu, & le reste des points blancs de sa surface réfléchissoit les deux autres rayons qui, portés à l'œil, donnoient la sensation négative du rayon bleu.

En ajoutant la qualité destructive du rouge, vous obtenez du violet, & ce violet est plus
obscur

obscur que le bleu, & le rouge séparément, puisqu'il est produit par la destruction des deux tiers de la lumiere.

EXPÉRIENCE VIII.

Prenez un morceau de drap violet, joignez-y un morceau de blanc, & teignez en jaune tous les deux.

RÉSULTAT.

Le drap violet devient noir, & le drap blanc, jaune.

EXPLICATION.

En ajoutant au violet la qualité destructive du rayon jaune. Vous avez opéré la destruction triple & absolue, & conséquemment le noir, en couvrant toute la surface blanche de particules colorantes.

La comparaison que l'on a toujours faite d'un trou obscur à une surface noire, se trouve parfaitement juste ici, l'un & l'autre n'étant qu'une destruction absolue de la lumière.

Quoi qu'il en soit à-peu-près du noir comme du blanc, c'est-à-dire, qu'il y en a de toutes les couleurs, son point d'intensité est assez fixe, vu qu'il est le *nec plus ultra* de la destruction

lumineuſe, & que le blanc eſt beaucoup au-deſſous de la réflexion totale.

Il ne doit y avoir cependant qu'un noir réel; c'eſt le noir abſolu qui ne donne aucune ſenſation colorée : ce noir abſolu ne ſe rencontre preſque jamais, & ne peut guere être que le fruit de la combinaiſon en teinture. Il eſt très-eſtimé : mais dans la Peinture, il eſt peu néceſſaire.

Voilà (je crois) ſuffiſamment de démonſtrations pour convaincre les perſonnes qui travaillent les ſurfaces colorées, de la vérité de ma Théorie, d'autant plus que l'expérience les a déjà inſtruites d'une grande partie de cette théorie, qu'ils connoiſſent tous les effets de la lumiere, & qu'il ne s'agiſſoit que de leur définir la cauſe de ces effets.

Reſte à convaincre les Phyſiciens, & autres perſonnes qui, imbus de l'opinion contraire, ſe réferent toujours au Priſme, & à la lentille; car ces deux expériences ſont la ſource de toutes les erreurs que l'on a commiſes ſur les couleurs matérielles, étant faites pour perſuader que la réunion des couleurs forme le blanc.

THÉORIE DU PRISME.

1°. Un rayon de lumiere pur paſſant au travers du Priſme, ſoit qu'il ait été briſé avant ou après le Priſme, ou ſeulement par les extrémités du Priſme même, ſe diviſe en trois parties, rouge, jaune & bleu, & le mélange de ces trois diviſions forme l'orangé, le verd, & le violet.

2°. L'abſence du rayon rouge dans la premiere de ces parties donne la ſenſation du rouge, celle du rayon jaune le jaune, & celle du rayon bleu, le bleu.

3°. Chacun de ces rayons n'étant abſent, que parce qu'il eſt tranſporté plus loin, & non détruit, la réunion de ces rayons produit de la lumiere blanche, en détruiſant les ſenſations de couleurs qui n'étoient opérées que par l'abſence locale de chacun de ces rayons.

PREMIER PRINCIPE.

Un rayon de lumiere pur paſſant au travers du Priſme, ſoit qu'il ait été briſé avant ou après le Priſme ou ſeulement par les extré-

mités du Prisme même, se divise en trois parties rouge, jaune & bleu, & le mélange de ces trois divisions forme l'orangé, **le verd,** *& le violet.*

Ainsi que je l'ai démontré il y a sept ans pour obtenir un spectre, il faut qu'il y ait contact du rayon avec le contour d'un corps quelconque, soit avant soit après le Prisme, ou aux extrémités du Prisme, & si le Prisme étoit très-large, il donneroit sur le spectre une surface blanche seulement colorée aux extrémités par des rayons rouge & jaune d'un côté, & bleu de l'autre, qui, en s'étendant, finiroient par se mêler, & si on veut on peut tirer de cette lumiere blanche une quantité considérable de spectre en opposant un grillage, soit avant, soit après le Prisme, preuve évidente que le rayon ne se réfracte jamais qu'en deux points, quelque large que soit le Prisme, & que c'est plutôt deux rayons réfractés à l'inverse qu'un seul.

Le premier spectre ainsi que l'arc-en-ciel ayant étonné & même ébloui, a dû donner lieu à une infinité de conjectures, telles que l'existence de sept rayons, & de-là des raisonnemens à l'infini sur leur réfrangibilité, &

des contestations infaillibles entre les savans, chacun opérant sur des données fausses.

Un travail sage & raisonné du Prisme ne prouvera jamais que l'existence de trois rayons

Je me réfere à ce que j'ai dit il y a sep ans sur cette matiere, & qu'il seroit trop long de rapporter ici.

DEUXIEME PRINCIPE.

L'absence du rayon rouge dans la premiere de ces parties donne la sensation du rouge, celle du jaune, le jaune, & celle du bleu, le bleu.

EXPÉRIENCE IX.

Prenez ce que jusqu'ici on a appellé le rayon rouge : faites-le passer au travers d'un verre blanc.

RÉSULTAT.

Vous aurez le violet.

Ajoutez un verre jaune.

RÉSULTAT.

Vous ne verrez plus rien.

EXPÉRIENCE X.

Opposez le verre jaune seulement.

Résultat.

Vous aurez de l'aurore.
Ajoutez le verre bleu.

Résultat.

Vous ne verrez plus de lumiere.

Explication.

Si le rayon que l'on prend pour le rouge, étoit effectivement le rayon rouge, il ne passeroit ni à travers un verre bleu, ni à travers un verre jaune.

Mais comme vous n'avez senfation de la couleur rouge, que par l'absence de ce rayon, il doit en rester deux qui sont jaune & bleu, & la preuve inconteftable de cela est que je suis maître de détruire un des deux rayons restans à volonté, & de donner une senfation de couleurs mixte par la destruction de deux rayons ; ainsi quand j'ajoute un verre bleu je détruis le rayon bleu, & le rouge l'étant déjà, j'ai senfation de violet. Quand j'ajoute le verre jaune, je détruis le troisieme, j'ai senfation de noir.

Opérez de même sur le rayon jaune avec un

verre rouge, & un bleu; & sur le rayon bleu, avec un verre jaune & un rouge, vous aurez toujours les mêmes résultats.

D'après une telle expérience n'est-il pas bien probable que la sensation d'une couleur simple est due à la présence des deux autres rayons.

Quant aux couleurs mixtes, telles que le verd, l'orangé & le violet, quoiqu'elles ne soient produites que par le mélange des rayons voisins, il faut en donner la démonstration pour ne rien laisser à desirer.

Le verd est produit par le mélange du jaune, & du bleu.

Qu'est-ce que le jaune?

Un rayon rouge, & un bleu.

Qu'est-ce que le bleu?

Un rayon rouge & un jaune.

Nous avons donc dans ce mélange quatre rayons, un jaune, un bleu, & deux rouges.

La réunion des trois premiers jaune, bleu & rouge, récomposent de la lumiere blanche, & le quatrieme rayon rouge excédent, nous donne sensation de couleur verte, par l'absence d'une suffisante quantité de rayon jaune & de

bleu, pour completter de la lumiere uniforme.

EXPERIENCE XI.

A cette lumiere verte, oppofez un verre rouge d'une intenfité médiocre.

RÉSULTAT.

Il ne paffe que de la lumiere fombre & incolore.

EXPLICATION.

Cette lumiere eft celle qui s'eft recompofée par la réunion des trois rayons, ainfi que je l'ai dit plus haut, & le verre rouge détruifant le rayon rouge excédent qui donnoit fenfation de la couleur verte, il ne refte plus aucune fenfation de couleurs.

Opérez de même fur le violet avec un verre jaune & fur l'orangé avec un verre bleu, vous aurez le même réfultat.

Si les couleurs mixtes étoient vues par la préfence réelle de leurs rayons, ainfi qu'on la cru jufqu'ici, on pourroit les modifier en détruifant un de ces deux rayons. Mais comme elles ne font vues que par la préfence d'un feul rayon, la feule modification qu'elles puiffent fubir eft leur anéantiffement, n'y ayant plus qu'une deftruction à opérer.

TROISIEME PRINCIPE.

Chacun de ces rayons n'étant absent que parce qu'il est transporté plus loin, & non détruit, la réunion de ces rayons produit la lumiere blanche, en détruisant les sensations de couleurs qui n'étoient opérées que par l'absence locale de chacun de ces rayons.

Nous voici arrivés au point de conciliation des deux théories. Il ne reste plus qu'à prouver que la réunion des couleurs matérielles forme le noir, & celle des couleurs Prismatiques forme le blanc, par le même principe.

EXPÉRIENCES DE COMPARAISON.

1.º Sur une toile blanche à peindre, passez un trait de pinceau de rouge transparent : il faut broyer la couleur au vernis pour sécher promptement.

Sur un carton blanc projettez un rayon rouge.

RÉSULTAT.

L'un & l'autre des deux objets sera rouge.

EXPLICATION.

Ces deux couleurs sont au même degré relativement à la lumiere, il n'y a dans l'une

comme dans l'autre deſtruction que d'un ſeul rayon, & les deux ſurfaces renvoyent à l'œil le rayon jaune, & le bleu.

EXPÉRIENCE.

Sur le trait rouge de la toile paſſez un trait de jaune tranſparent.

Sur le carton projettez un rayon jaune.

RÉSULTAT.

L'endroit ou les couleurs ſe croiſent ſur la toile ſera orangé foncé, & le carton ſera orangé clair.

EXPLICATION.

Sur la toile vous ajoutez à la deſtruction du rayon rouge, celle du rayon jaune, & vous avez une ſenſation de couleurs obſcure; ayant déjà détruit les deux tiers de la lumiere.

Sur le carton vous opérez d'une maniere inverſe: vous détruiſez l'abſence du rayon dont vous aviez la ſenſation négative, & voici comment.

La toile vous renvoyoit le jaune & le bleu. Vous avez détruit le jaune, elle ne vous renvoie plus que le bleu.

Le carton ne vous renvoyoit pareillement

que le jaune & le bleu. A ces deux rayons vous avez joint un rayon rouge & un bleu qui, féparément, vous donnoient la fenfation négative du jaune.

Or vous avez produit un mélange de quatre rayons dont les trois premiers ont recompofé de la lumiere blanche, & le quatrieme excedent qui eſt le bleu, vous donne la fenfation négative de la quantité de rouge & de jaune qu'il faudroit y joindre pour completter la lumiere uniforme.

Expérience.

Sur l'endroit croifé de la toile paſſez un coup de pinceau de bleu tranſparent. Il faut faire dépaſſer les couleurs, & les croiſer deux à deux afin qu'on voie que ces couleurs font féparément très-diſtinctes.

Sur le carton ramenez le rayon bleu.

Résultat.

L'endroit où les trois couleurs fe croifent fur la toile fera noir.

Le carton fera blanc.

(44)
EXPLICATION.

En ajoutant sur la toile aux destructions du rouge & du jaune celle du bleu, vous avez produit une sensation uniforme de destruction, & conséquemment le noir.

En détruisant l'absence des derniers rayons qui manquoient sur le carton : vous avez opéré une sensation de lumiere uniforme, & conséquemment le blanc.

Analyse de cette opération.

Le rouge vous a donné un rayon jaune, & un bleu.

Le jaune vous a donné un rayon rouge, & un bleu.

Et le bleu vous a donné un rayon jaune, & un rouge.

Au moyen de quoi vous avez un tout composé de six rayons, dont deux rouges, deux jaunes & deux bleus; & ces six rayons n'étant que deux fois les trois primitifs, vous avez reproduit de la lumiere blanche.

Peut-on d'après cela dire qu'on a fait cette lumiere blanche avec des couleurs? N'est-il pas suffisamment prouvé qu'on a détruit les sensations colorées au lieu de les augmenter. Donc

la destruction des couleurs forme le blanc.

Sur la toile, au lieu d'affoiblir les sensations colorées on les a augmentées, & on a obtenu une destruction totale de lumiere : donc :

La réunion des couleurs forme le noir.

On m'objectera que pour faire du noir en Peinture; je suis obligé de prendre chaque couleur dans un état d'intensité tel qu'elle est déjà noire d'elle-même.

Je réponds à cela que dans cette expérience; ainsi que dans l'expérience VII sur le drap, il est visible que chaque couleur prise séparément est très-distincte, tant sur la toile que sur les échantillons de drap, & que si j'obtiens du noir, c'est parce que je couvre en entier tous les points blancs de la surface, de particules colorantes, qui n'ayant comme je l'ai dit que la qualité destructive de leur rayon, ne peuvent être rendues sensibles que par les points blancs qui les accompagnent, & renvoient à l'œil les rayons qu'elles n'ont pas détruits.

Si je prends des couleurs déjà mêlées de blanc, il est évident que j'introduis dans l'opération du blanc que je ne puis détruire, & alors j'obtiens un gris plus ou moins foncé en proportion de la quantité des particules colo-

rantes qui s'y trouvent. Ce qui est arrivé à tous les Physiciens qui ont voulu d'après Newton faire du blanc avec les couleurs matérielles, & qui ont rejetté sur le défaut des couleurs qu'ils ont employées le peu de succès de l'opération. Newton lui-même se voyant souvent contrarié par des résultats opposés à sa Théorie, a dit qu'il étoit impossible d'obtenir les couleurs dans un état de pureté absolue. Ses sectateurs à son exemple disent la même chose, & attribuent à cette cause l'impossibilité dans laquelle ils sont d'expliquer les effets des couleurs matérielles.

La Théorie que je présente, loin de trouver des contradictions dans ses opérations, peut non-seulement les soumettre au calcul, mais encore expliquer tous les phénomenes résultans de l'action des surfaces colorées sur la lumiere, & de toutes les sensations colorées, quelque cause qui les produise.

D'après cela, loin de me retrancher dans le sanctuaire mystérieux de la Physique, & de dire aux Artistes & aux Artisans ; nous ne répondrons pas à vos questions, parce que vous opérez sur les couleurs matérielles qui sont impures & grossieres : je m'engage à résoudre

tous les problêmes qu'on voudra me propofer fur la couleur, foit en Phyfique, foit en Peinture ou en Teinture.

Nous avons dans ces deux dernieres parties des réfultats opérés par l'action chymique des fubftances colorantes qui ne font pas foumis aux loix de la théorie, & qui pourroient embarraffer l'homme qui ne feroit que Phyficien. Comme j'ai pratiqué ces deux arts d'une maniere très-étendue relativement à la couleur, que je fuis entré non-feulement dans les détails chymiques; mais encore dans les détails minutieux de la pratique : ces réfultats ne me dérouteront pas; qui plus eft j'en ferai la matiere d'un ouvrage à part, & je donnerai aux Peintres une analyfe chymique des couleurs huiles & autres matieres employées dans la Peinture, de leur action réciproque des unes fur les autres; de leur qualité réelle, & des moyens de les apprécier, & de les préparer; car il eft douloureux de voir le travail d'un excellent maître devenir la victime de l'avarice frauduleufe ou de l'ignorance d'un manouvrier.

Enfin je ferai tout ce qui dépendra de moi pour réconcilier avec les hautes fciences, l'art des couleurs en général qui eft le premier de

tous les arts agréables, & par cette raison très-utile, sans être cependant d'une utilité physique absolue: mais comme art agréable, c'est à lui que nous devons ces magnifiques tableaux dignes objets de notre admiration. Le commerce & la fabrication y trouvent une source inépuisable de consommation qui seroit très-bornée sans l'art colorant. J'ajouterai même que la supériorité de bien des fabriques & leur vogue dépend plus de leurs couleurs que de la solidité de leur travail.

En effet, le premier des sens est la vue: c'est celui qui affecte le plus promptement notre moral, & cette immense collection, tant de choses précieuses que d'objets futils, qu'on nous offre sous des couleurs variées & multipliées à l'infini, n'est absolument qu'une combinaison ou magie Prismatique dont le but est d'intéresser l'ame par des sensations visuelles, & ne diffère en rien à cet égard de ce petit amas de soies effiloquées de diverses couleurs & rassemblées sous un verre, que les enfans appellent un Paradis, & dont la vue les enchante.

Observations

Observations sur différens effets accidentels de la lumiere : le méchanisme de la vision ; l'action des corps animés sur la lumiere & autres objets intéressans pour les Arts.

Indépendamment de l'action très-calculable des surfaces colorées sur la lumiere, ce fluide est soumis à des variations presque continuelles. Rarement le Ciel est exempt de nuages & de vapeurs ; la qualité plus ou moins dense de l'air, les positions locales, tout contribue à opérer des réfractions Prismatiques dans l'atmosphere, & conséquemment à occasionner des différences considérables dans le travail des Artistes, & la maniere de voir des amateurs.

La réfraction Prismatique que la lumiere du soleil subit à l'entrée de l'atmosphere, doit premiérement donner une lumiere graduée & variée de couleur depuis l'équateur jusqu'aux pôles, devenant de plus en plus bleue vers le Nord. Cette cause seule a pu opérer la différence du coloris des trois Ecoles, & cela est d'ailleurs très-conforme à la théorie.

La lumiere étant bleue vers le nord : les

teintes foibles d'aurore y paroiſſent griſes, vu qu'étant une légere deſtruction du rayon rouge & du rayon jaune, & que la lumiere eſt elle-même privée d'une portion du rayon bleu, cela opere une deſtruction uniforme & griſe ; or pour obtenir une ſenſation vive d'aurore, il faut la monter plus haut en teinte que ſous une lumiere moins bleue ; de-là les carnations orangées des Flamands, & leurs ombres rouſſes. Ajoutons à cela que la nature eſt généralement très-colorée en Flandre & en Hollande, & que l'humidité du pays peut auſſi influer pour beaucoup ſur la qualité bleue de la lumiere.

L'Ecole Françoiſe ſous un jour plus blanc peint moins exalté, vu que les teintes légérement colorées ſont plus ſenſibles, & ſes tableaux en général paroiſſent gris près de ceux des Flamands, pour cette raiſon.

Le jour d'Italie étant plus jaune, a contraint la plupart des Peintres Italiens à tomber dans le violet ſur-tout dans les ombres ; il faut excepter l'Ecole Vénitienne qui, par ſa poſition aquatique, a pu avoir la lumiere plus bleue.

Une obſervation de Teinture qui ſe rapporte aſſez avec ce que je viens de dire ; eſt

que l'écarlatte qui semble ne devoir être qu'une seule couleur, varie suivant le pays pour lequel on la teint. Pour le nord on la fait orangé, en France rouge pur, & pour le midi on la fait tirer sur le cramoisi.

On ne doit prendre ce que je viens de dire sur le coloris que pour le général, il y a eu dans chaque école des Peintres qui ont dérogé tant en bien qu'en mal, soit par une conformation différente d'organe, soit par raisonnement.

Quoiqu'il en soit, le jour d'un attelier influe pour beaucoup plus qu'on ne pense sur le coloris : on a vu des Peintres changer de couleur non-seulement en changeant de pays, mais même de logement. On voit souvent des tableaux très-brillans dans un pays ou dans une place, devenir gris & discors dans un autre.

La constitution du Peintre peut influer pour beaucoup sur son travail, & même plus que tout autre cause, c'est ce qui donne cette différence de couleur, qui, sans cela, seroit assez uniforme, étant émanée du même principe.

Cette variété d'organe est incroyable, la vue en général est plus ou moins fausse, rarement juste ; & ne peut l'être que par instant, l'af-

pect des surfaces colorées la désaccordant continuellement.

Il est assez évident que la rétine doit être composée de trois sortes de fibres, ou membranes analogues chacune à un des trois rayons primitifs, & susceptibles d'être mues par lui seul. La sensibilité parfaite & uniforme de ces trois classes de fibres, constitue les vues justes : leur défaut de sensibilité, ainsi que leur trop grande sensibilité, soit générale, soit particuliere, constitue les vues fausses. Il existe des personnes qui, quoique voyant très-clair, ne distinguent pas de couleurs, & n'ont sensation que de plus ou moins de lumiere, c'est-à-dire, de clair & d'ombre, parce que chaque classe des fibres peut-être mue distinctement par chacun des trois rayons : de ce nombre étoit le Poëte Colardeau. Il est impossible de remédier à ce vice de conformation, & généralement à tout autre quand il est grave : mais quand il n'affecte légérement qu'une ou deux classes de fibres ; on peut y remédier aisément ainsi que je l'indiquerai plus bas.

Les yeux les mieux organisés se désaccordent momentanément, quand on regarde attentivement les couleurs. Si on fixe long-tems un

rouge vif, & qu'on ferme les yeux, on voit verd : en voici la raifon. Les fibres correfpondantes au rayon jaune & au bleu ayant été fatiguées par l'action de ces deux rayons qui donnoient la fenfation négative du rouge, tendent au repos : les fibres correfpondantes au rouge, n'ayant pas fatigué ont plus d'aifance à fe mouvoir, & leur motion donne alors la fenfation de l'inaction des fibres correfpondantes au rayon bleu & au jaune, & conféquemment fait voir verd, jufqu'à ce que les fibres foient au même degré de mouvement : car il n'y a jamais de repos abfolu de la rétine ; c'eft pourquoi les yeux fermés & dans l'obfcurité, on ne voit jamais auffi noir, que les corps noirs vus au jour, attendu qu'on voit ces derniers par comparaifon avec ceux qui les entourent.

Lorfque la rétine a été ainfi défaccordée, fi on regarde du noir on le voit d'une teinte obfcure, oppofée à la couleur que l'on a fixée, par la raifon que le noir ne réfléchiffant pas de lumiere, laiffe les fibres de la rétine en repos, & alors leur propre mouvement devient fenfibles. Par ce moyen, on peut faire paroître de l'écriture noire de la couleur que l'on veut,

en donnant à lire préalablement de l'écriture d'une teinte opposée. C'est la raison pour laquelle lorsqu'on a dessiné un peu de tems avec du crayon rouge, le crayon noir paroît quelquefois bleu.

C'est par ce moyen (que l'on appelle l'opposition des teintes) que les grands maîtres ont opéré cette magnifique magie de Peinture, vrai fruit du génie, & ont su donner avec des teintes sales des sensations de couleurs très-vives.

Quand un rayon de soleil frappe directement l'œil, il occasionne une motion vive & dure dans les fibres, & pendant quelques minutes on a sensation de diverses couleurs. Les différentes fibres se reposant plus ou moins vite, & comme leur action respective dépend de l'organisation de chaque sujet, on ne peut pas décrire l'ordre de ces sensations colorées.

On ne peut pas non plus assigner une classe de couleurs également belles pour tout le monde. Cette diversité d'organisation s'y oppose. De-là vient que telle personne aime passionnément le rouge, telle autre le bleu, une nuance paroît très-vive à quelques-uns, à d'autres très-obscure. De-là la diversité d'opi-

nions sur le coloris des tableaux & le choix des étoffes, &c.

Indépendamment de ces défauts primitifs d'organisation, le travail habituel des couleurs en occasionne quelquefois qui, quoiqu'accidentels, deviennent permanens. J'ai vu des Peintres tellement blasés sur la couleur qu'ils ne la jugent plus, n'apprécient les tableaux que par la touche, & conséquemment peignent eux-mêmes fort gris.

Quant aux Peintres qui peignent naturellement gris, leur défaut d'organisation peut-être occasionné par deux causes contraires.

1°. Par le défaut de sensibilité des fibres de la rétine.

2°. Par leur trop grande sensibilité dans le premier cas, le Peintre ne jugeant pas la couleur & les teintes délicates de gris coloré, ne peut les exprimer, & met par-tout des gris uniformes qui lui paroissent être les teintes telles qu'il les voit dans la nature.

Dans le second cas, c'est la trop grande sensibilité des fibres, (ce qui doit paroître un paradoxe) le Peintre peint gris, parce qu'il voit la couleur mieux que les autres.

C'est aisé à démontrer. La grande sensibilité

des fibres, lui rend très-visibles des teintes colorées que les vues ordinaires distinguent à peine, & lui fait voir parfaitement des gradations & des oppositions très-marquées dans un Tableau qui nous paroît foible de couleur, & souvent gris.

Dans ce dernier cas des lunettes d'un gris proportionné peuvent remettre le Peintre au niveau des autres hommes, en le forçant, par l'obscurité qu'elles operent, à donner des clairs plus piquans, & des ombres plus chaudes, pour que son Tableau lui paroisse faire de l'effet.

Il existe encore un défaut dans la vue de bien des Peintres, qu'on peut regarder comme une bonne qualité. Les personnes de génie dont les sens sont presque toujours en action, voient dans les ombres des corps une richesse de teintes chaudes, qui n'existent que dans le mouvement de leur rétine par les sensations colorées qui en résultent, & qui deviennent sensibles dans l'obscurité, ainsi que je l'ai dit plus haut, & la preuve de cela est qu'ils voient les mêmes couleurs, les yeux fermés. C'est à cette effervescence que nous devons ces magnifiques Tableaux dont le coloris, quoique fortement outré produit des effets étonnans. Quant aux

autres défauts légers de la vue, il est assez aisé d'y remédier ainsi que je l'ai dit.

Je suppose qu'un Peintre voit en jaune foible toute la nature. Cela provient de ce que la classe des fibres correspondantes au rayon jaune, ayant perdu une partie de sa sensibilité, donne la sensation d'une foible destruction de ce rayon par son repos, & le Peintre aura dès-lors un coloris violâtre, étant obligé de compléter la destruction uniforme des trois rayons pour mettre son Tableau d'accord avec sa vue, & la preuve convaincante est que si vous regardez ce tableau violâtre à travers un verre d'un jaune clair, vous le verrez d'une couleur harmonieuse.

Pour remédier à cela, il faut que le Peintre prenne des lunettes violettes dont la teinte ait la proportion convenable, pour lui donner une sensation de lumiere uniforme, & dès-lors il peindra juste sans rien changer. On peut parvenir au même but en colorant les vitres de l'attelier, au lieu de prendre des lunettes.

Par ce moyen, on peut non-seulement corriger la lumiere à son gré, mais encore forcer les Peintres les moins coloristes à le devenir, en les obligeant par la teinte du jour qu'on

leur donne, à hausser le ton de leur tableau, pourvu qu'ils aient l'intelligence harmonique des couleurs, qualité innée, que la théorie & le raisonnement ne sauroient donner, & sans laquelle il est aussi impossible d'être Peintre, qu'il est impossible d'être Musicien sans la justesse de l'oreille.

La lumiere la plus avantageuse pour colorer chaud & vigoureux, doit être obscure & bleue, vu qu'alors il faut peindre très-orangé pour dominer cette teinte absorbante.

Et pour colorer frais & léger, il faut une lumiere vive & pure la plus blanche possible; vu que les sensations de couleur & de demie-teinte étant alors très perceptibles, on n'a pas besoin de les outrer.

C'est par une combinaison semblable à celle que je viens d'indiquer que je blanchis la lumiere d'une lampe, & que je lui donne la même qualité que celle du jour pour y juger toutes les couleurs : voici l'explication théorique de cette découverte.

La lumiere des lampes, cires, suifs, &c. est d'un jaune rougeâtre, parce qu'elle est dénuée d'une partie du rayon jaune, & d'un peu du rayon rouge.

Le verre bleu rougeâtre que j'y oppose détruit la partie excédente du rayon bleu, & celle du rayon rouge; par ce moyen le surplus de la lumiere est uniforme, & parfaitement pareil à celle du jour.

De l'action des corps vivans sur la lumiere.

Les corps vivans ayant une action particuliere sur la lumiere, il est essentiel d'y avoir égard, sur-tout pour les Peintres de carnation : ce que je vais dire sur cette matiere, n'est que de pure observation, mais on en peut tirer parti.

Les surfaces des corps vivans telles que la peau, les yeux, les cheveux, &c. sont composées d'un tissu transparent, à travers lequel on sent la circulation des fluides & le mouvement continuel des houppes nerveuses, ce qui imprime à la lumiere un mouvement de scintillation plus ou moins vif qui, reporté à l'œil, donne sensation de la vie; comme cette sensation n'est pas due à l'état de la couleur, mais à la vivacité du mouvement imprimé à la lumiere, il n'est pas étonnant qu'une carnation brune bien animée, fasse plus de sensation sur la rétine, & détruise l'ame plus for-

tement qu'une carnation blanche éblouissante, & sans mouvement. C'est cette qualité vivifique qui fait que les corps animés supportent l'état du linge blanc, & des étoffes brillantes.

Je crois même que les corps animés possedent une propriété lumineuse que nous ne pouvons pas apprécier dans l'obscurité, mais qui, mise en mouvement par la lumiere, devient très-sensible.

Les yeux & le poil des animaux électriques sont très-lumineux dans l'obscurité, ce qui me porte à croire que c'est du plus ou moins pour tous les corps vivans.

C'est vraisemblablement cette qualité électrique des yeux qui caractérise la vigueur & la jeunesse; car l'œil d'un vieillard est tout aussi luisant, poli & propre à réfléchir la lumiere que celui d'un jeune homme, cependant il est *éteint*; & je crois qu'on peut prendre ce mot à la lettre, puisqu'il est dénué de ce feu particulier.

Des cheveux noirs quoique parfaitement obscurs, échauffent la vue par ce même principe. Ces mêmes cheveux devenus blancs, & conséquemment très-lumineux, sont froids à l'œil. A ces cheveux blancs souvent fort mauſ-

fades, fubftituez une belle perruque de cheveux bruns ; c'eft encore pis, l'homme paroîtra plus vieux. Pourquoi cela ? C'eft que la perruque comme corps inanimé ne donne à l'œil qu'une fenfation de cheveux morts qui caractérife encore plus la vieilleffe.

Pour en revenir à mon premier principe, les corps vivans imprimans à la lumiere un mouvement de fcintillation qui donne fenfation de la vie, j'ai cru qu'il étoit poffible de produire le même effet par la rupture imperceptible des teintes & leur tranfparence, & que dès qu'on parviendroit à empêcher la lumiere de repofer fur la toile, on lui donneroit une qualité de mouvement pareil à celui qu'elle reçoit des corps animés, & qu'alors on obtiendroit des carnations en état de fupporter l'éclat du linge réel, & la comparaifon avec la nature.

C'eft ce que j'ai entrepris de prouver par ma maniere de peindre les chairs, & je laiffe au public à décider fi j'ai réuffi.

Voilà ma Théorie fur la lumiere, & mes expériences à l'appui, ainfi que mes obfervations & raifonnemens. Je foumets le tout au jugement de l'homme fenfé, qui zélé pour le

progrès des Arts fait cas même d'une erreur, & dont la critique impartiale éclaire & encourage l'innovateur.

Quant à l'homme (s'il s'en trouvoit encore) qui, par ignorance, ou partialité, se refuse à toute démonstration, nie les faits plutôt que de les vérifier, & d'une feinte vénération pour l'antiquité, colore le poison jaloux dont il infecte les productions modernes, je ne lui demande rien, je le regarde comme ayant dû naître dans ces tems reculés de barbarie & de stupidité, & conséquemment très-déplacé dans un siecle ou l'émulation générale s'empresse de remplir les vues de ses illustres Protecteurs.

FIN.

MESSIEURS,

D'APRÈS ma nouvelle Théorie de la Lumiere, ayant trouvé des moyens sûrs de donner aux lumieres de la nuit la blancheur & la qualité de celle du jour, & m'étant déterminé à rendre cette découverte d'une utilité publique, j'ai combiné une Lampe-*Quinquet* & mis en usage des procédés chymiques particuliers, pour colorer les verres convenables, afin d'obtenir une lumiere de jour parfaitement juste, ce qui m'a réussi ainsi que l'on a pu s'en convaincre par l'inspection de celles que l'on a vues chez moi, & d'après lesquelles bien des personnes ont souscrit.

L'étendue de ce travail, qui exige des connoissances physiques & chymiques, m'a engagé à prendre pour adjoint M. QUINQUET connu par ses talens & ses découvertes dans ces deux parties. G. PALMER.

Au moyen de cette réunion, nous trouvant en état de répondre aux désirs du publics, nous avons ouvert la Souscription suivante.

Pour une Lampe peinte & dorée, le globe en cuivre argenté, *absolument exempte de fumée & de coulage d'huile*, donnant une lumiere douce pareille a celle du jour & suffisamment étendue pour éclairer une personne seule, à lire, écrire, peindre de petits objets, graver, échantillonner, & généralement juger toutes les couleurs; 120 liv. dont moitié en souscrivant & moitié en recevant la Lampe, ce qui sera au plus tard, sous six semaines de la date de la Quittance de Souscription.

On verra l'effet de ces Lampes avec leurs différens appareils pour les Personnes de cabinet, les Peintres, les Graveurs, les Teinturiers, &c. tous les Dimanches depuis quatre heures du soir jusqu'à dix, chez M. PALMER, rue Meslée n° 18, au premier, pendant tous les mois de Novembre, Décembre & Janvier.

Et tous les jours chez M. QUINQUET, Maître en Pharmacie, rue du Marché aux Poirées, à la Halle, chez lequel on souscrit.

Les Lampes ainsi que les Quittances de Souscription seront revêtues des deux noms PALMER & QUINQUET.

On est prié d'affranchir le port des Lettres & de l'argent.

Les Personnes qui desireront des renseignemens Théoriques sur cette Expérience, & sur la lumiere en général, relativement aux Arts & Métiers, les trouveront dans l'ouvrage qui a pour titre, *Théorie de Lumiere applicable aux arts,* par M. G. PALMER, que l'on peut se procurer chez ledit Sr QUINQUET & chez HARDOUIN & GATTEY, Libraires de A. S. Madame la Duchesse D'ORLÉANS, au Palais Royal.

Cet Ouvrage contient des Observations essentielles sur la Peinture, la Teinture & le travail des surfaces colorées, en général.

Les Personnes qui auront souscrit pour une Lampe, recevront *gratis* un exemplaire tant de cet ouvrage, que de tous les autres Ouvrages dudit Sr PALMER, relatifs à la Physique & aux Arts. QUINQUET. G. PALMER.

Lu & approuvé ce 22 Novembre 1785.
DE SAUVIGNY.

Vu l'Approbation, permis d'imprimer ce 22 Novembre 1785. DE CROSNE.